예쁜 한글 쓰기

예쁜 한글 쓰기

초판 1쇄 발행 2021년 12월 7일
초판 2쇄 발행 2024년 12월 5일

편저자 편집부
펴낸이 이환호
펴낸곳 나무의꿈

등록번호 제 10-1812호
주 소 경기도 의왕시 내손로 14, 204동 502호 (내손동, 인덕원 센트럴 자이 A)
전 화 031)425-8992 **팩 스** 031)425-8993

ISBN 978-89-91168-94-7 13640

머리말

갈수록 문명은 디지털화되어, 손으로 쓰는 글씨보다는 컴퓨터의 자판기를 두드리는 시간이 훨씬 더 많아지는 것이 사실이고, 또 그것이 어쩔 수 없는 추세라고 할 수 있다. 하지만 컴퓨터를 쓰게 되면부터 손으로 글씨를 쓰는 일에 드물어지자 더욱 글씨가 엉망이 된다. 인간이 만들어낸 글자와 그것을 표현하는 수단인 글씨 쓰기는 실과 바늘처럼 영원히 떼놓을 수 없는 것이다.

아무리 글씨를 잘 써도 비뚤어지면 글씨가 지저분하게 보인다. 반듯하고 읽기 쉬운 필법으로 쓴 글씨는 읽는 이의 기분도 좋게 만들고, 호감을 갖게 만들기도 한다. 되도록이면 처음부터 반듯하게 쓰는 버릇을 들이도록 한다. 또 글씨는 크게 쓰는 버릇을 들여서 숙달이 되면 작게 쓰도록 한다. 처음부터 작게 쓰면 크게 쓸 때 글씨체가 흐트러지게 된다.

본 교재는 자음과 모음부터 시작하여 쌍자음, 쌍자음, 쌍바침, 겹바침에 이르기까지 한글의 짜임새를 알 수 있고, 흐린 글씨로 표시해 두어 글자를 바르게 덮어쓸 수 있도록 하였다.

글씨를 잘 쓴다는 것은 하루아침에 이루어지지 않는다. 본 교재가 제시하는 내용에 따라 꾸준히 연습만 하면 습관화된 악필에서 벗어날 수 있다. 하루에 다만 얼마의 시간이라도 짬을 내서, 글씨를 바르고 보기 좋게 쓰는 습관을 가졌으면 하는 바람이다.

글씨 쓰기의 펜 잡는 자세

1) 펜의 기울기는 65~70도 정도, 펜 끝에서 2.5cm 정도 위를 잡는다.
2) 펜을 너무 짧게 세워서 잡으면 손놀림이 둔해 글씨가 작아지고 가지런하게 쓰기가 어렵다.
3) 손바닥을 바닥에 잘 고정하고, 새끼손가락의 안정감을 높인다.

바른자세로 쓰기

글씨를 잘 쓰는 방법은 가장 기본적인 것이 펜을 잡는 자세가 좋아야 글씨를 더욱 잘 써 내려갈 수 있기 때문에 펜을 잡는 것부터 교정을 해야 한다.

리듬감 있는 글씨 쓰기

펜을 바르게 잡는 자세가 몸에 익고 기본글씨를 꾸준하게 연습을 했다면, 선의 두께에 변화를 주면서 쓰는 연습을 하는 것도 글씨를 잘 쓰는 방법 중의 하나이다. 글씨가 멈추는 지점과 삐침, 꺾는 부분에 선의 두께를 주는 것인데, 붓글씨를 쓰는 방법을 떠올리면서 연습을 해 보면 많은 도움이 된다.

기본 필체 연습하기

가장 기본적인 필체는 고딕체이다. 약간 딱딱해 보일 수 있지만 손에 익숙해지면 얼마든지 다른 글씨체로의 변형이 가능하고, 획이 정확하기 때문에 알아보기 쉬운 필체이다. 따라서 글자의 기본 구조를 익히기 위해서 고딕체 연습을 하는 것이 글씨를 잘 쓰는 방법 중 하나이다.

변형한 글씨체 원리 파악하기

기본 필체가 손에 익은 다음에는 변형된 여러 가지의 글씨체들을 연습할 단계이다. 글씨는 펜을 잡는 방법과 힘의 조절, 신체적인 조건 등에 민감하게 차이가 나기 때문에 변형된 글씨체를 표본으로 삼아 연습하면서 새로운 글씨체를 만드는 것이 글씨를 잘 쓰는 방법이라 할 수 있다.

차 례

모음쓰기 | 7

자음쓰기 | 12

쌍자음 쓰기 | 15

쌍받침/겹받침 쓰기 | 31

기본쓰기연습1 | 34

기본쓰기연습2 | 64

쓰기연습(1) 각~딥 | 92

쓰기연습(2) 락~빛 | 105

쓰기연습(3) 삭~칩 | 116

쓰기연습(4) 칵~흰 | 128

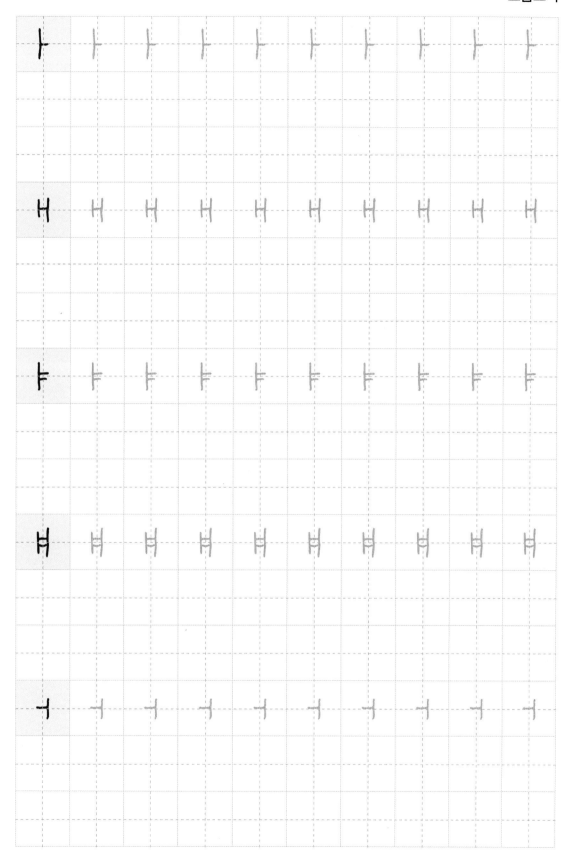

ㅔ	ㅔ	ㅔ	ㅔ	ㅔ	ㅔ	ㅔ	ㅔ	ㅔ	ㅔ
ㅕ	ㅕ	ㅕ	ㅕ	ㅕ	ㅕ	ㅕ	ㅕ	ㅕ	ㅕ
ㅖ	ㅖ	ㅖ	ㅖ	ㅖ	ㅖ	ㅖ	ㅖ	ㅖ	ㅖ
ㅗ	ㅗ	ㅗ	ㅗ	ㅗ	ㅗ	ㅗ	ㅗ	ㅗ	ㅗ
ㅘ	ㅘ	ㅘ	ㅘ	ㅘ	ㅘ	ㅘ	ㅘ	ㅘ	ㅘ

ᅫ	ᅫ	ᅫ	ᅫ	ᅫ	ᅫ	ᅫ	ᅫ	ᅫ	ᅫ

ᅬ	ᅬ	ᅬ	ᅬ	ᅬ	ᅬ	ᅬ	ᅬ	ᅬ	ᅬ

ㅛ	ㅛ	ㅛ	ㅛ	ㅛ	ㅛ	ㅛ	ㅛ	ㅛ	ㅛ

ㅜ	ㅜ	ㅜ	ㅜ	ㅜ	ㅜ	ㅜ	ㅜ	ㅜ	ㅜ

ㅝ	ㅝ	ㅝ	ㅝ	ㅝ	ㅝ	ㅝ	ㅝ	ㅝ	ㅝ

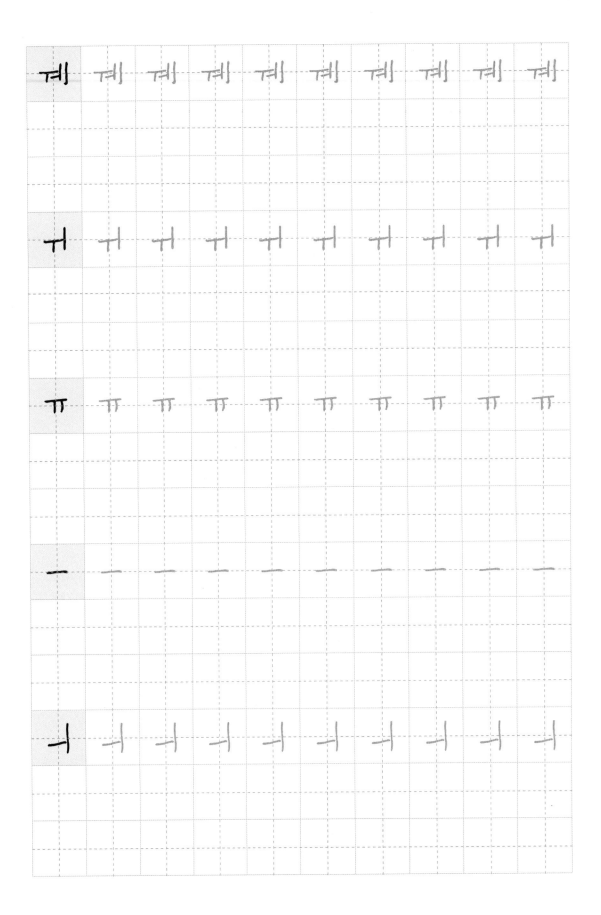

ㅣ

ㅏ ㅐ ㅑ ㅒ ㅓ ㅔ ㅕ ㅖ ㅗ ㅘ ㅙ

ㅚ ㅛ ㅜ ㅝ ㅞ ㅟ ㅠ ㅡ ㅢ ㅣ

ㅏ ㅐ ㅑ ㅒ ㅓ ㅔ ㅕ ㅖ ㅗ ㅘ ㅙ

ㅚ ㅛ ㅜ ㅝ ㅞ ㅟ ㅠ ㅡ ㅢ ㅣ

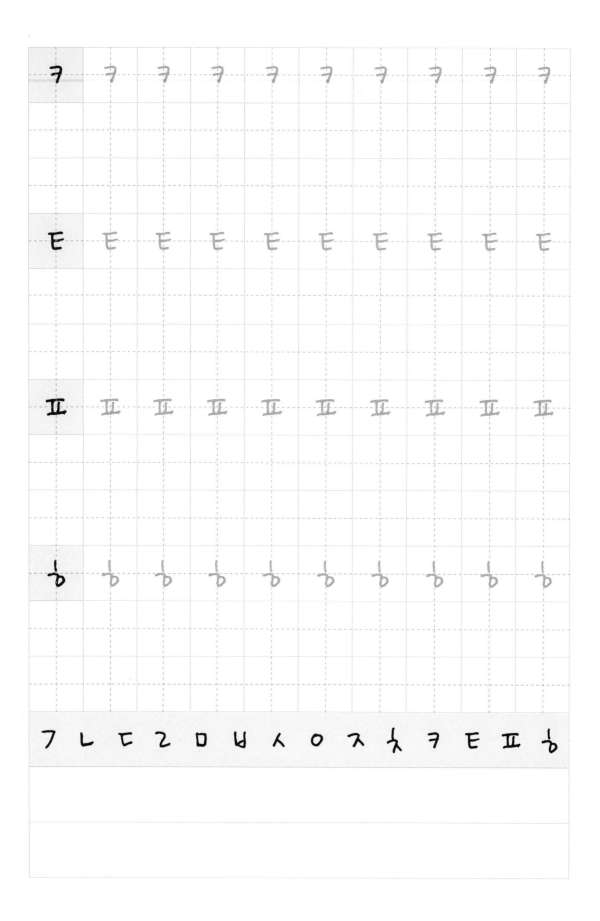

까	까	까	까	까	까	까	까	까	까
깨	깨	깨	깨	깨	깨	깨	깨	깨	
꺄	꺄	꺄	꺄	꺄	꺄	꺄	꺄	꺄	
꺼	꺼	꺼	꺼	꺼	꺼	꺼	꺼	꺼	
께	께	께	께	께	께	께	께	께	

| 껴 | 껴 | 껴 | 껴 | 껴 | 껴 | 껴 | 껴 | 껴 | 껴 |

| 꼐 | 꼐 | 꼐 | 꼐 | 꼐 | 꼐 | 꼐 | 꼐 | 꼐 | 꼐 |

| 꾜 | 꾜 | 꾜 | 꾜 | 꾜 | 꾜 | 꾜 | 꾜 | 꾜 | 꾜 |

| 꽈 | 꽈 | 꽈 | 꽈 | 꽈 | 꽈 | 꽈 | 꽈 | 꽈 | 꽈 |

| 꽤 | 꽤 | 꽤 | 꽤 | 꽤 | 꽤 | 꽤 | 꽤 | 꽤 | 꽤 |

| 꾀 | 꾀 | 꾀 | 꾀 | 꾀 | 꾀 | 꾀 | 꾀 | 꾀 | 꾀 |

| 꾜 | 꾜 | 꾜 | 꾜 | 꾜 | 꾜 | 꾜 | 꾜 | 꾜 | 꾜 |

| 꾸 | 꾸 | 꾸 | 꾸 | 꾸 | 꾸 | 꾸 | 꾸 | 꾸 | 꾸 |

| 꿔 | 꿔 | 꿔 | 꿔 | 꿔 | 꿔 | 꿔 | 꿔 | 꿔 | 꿔 |

| 꿰 | 꿰 | 꿰 | 꿰 | 꿰 | 꿰 | 꿰 | 꿰 | 꿰 | 꿰 |

꿔	꿔	꿔	꿔	꿔	꿔	꿔	꿔	꿔	꿔
뀨	뀨	뀨	뀨	뀨	뀨	뀨	뀨	뀨	뀨
끄	끄	끄	끄	끄	끄	끄	끄	끄	끄
끼	끼	끼	끼	끼	끼	끼	끼	끼	끼
따	따	따	따	따	따	따	따	따	따

प्पै	प्पै	प्पै	प्पै	प्पै	प्पै	प्पै	प्पै	प्पै	प्पै
प्प	प्प	प्प	प्प	प्प	प्प	प्प	प्प	प्प	प्प
प्पे	प्पे	प्पे	प्पे	प्पे	प्पे	प्पे	प्पे	प्पे	प्पे
प्ऩ	प्ऩ	प्ऩ	प्ऩ	प्ऩ	प्ऩ	प्ऩ	प्ऩ	प्ऩ	प्ऩ
फ्फ	फ्फ	फ्फ	फ्फ	फ्फ	फ्फ	फ्फ	फ्फ	फ्फ	फ्फ

똬	똬	똬	똬	똬	똬	똬	똬	똬	똬
뙈	뙈	뙈	뙈	뙈	뙈	뙈	뙈	뙈	뙈
뙤	뙤	뙤	뙤	뙤	뙤	뙤	뙤	뙤	뙤
뚜	뚜	뚜	뚜	뚜	뚜	뚜	뚜	뚜	뚜
뛔	뛔	뛔	뛔	뛔	뛔	뛔	뛔	뛔	뛔

| 뛰 | 뛰 | 뛰 | 뛰 | 뛰 | 뛰 | 뛰 | 뛰 | 뛰 | 뛰 |

| 뜨 | 뜨 | 뜨 | 뜨 | 뜨 | 뜨 | 뜨 | 뜨 | 뜨 | 뜨 |

| 띄 | 띄 | 띄 | 띄 | 띄 | 띄 | 띄 | 띄 | 띄 | 띄 |

| 띠 | 띠 | 띠 | 띠 | 띠 | 띠 | 띠 | 띠 | 띠 | 띠 |

| 빠 | 빠 | 빠 | 빠 | 빠 | 빠 | 빠 | 빠 | 빠 | 빠 |

뺘	뺘	뺘	뺘	뺘	뺘	뺘	뺘	뺘	뺘

뺩	뺩	뺩	뺩	뺩	뺩	뺩	뺩	뺩	뺩

뺴	뺴	뺴	뺴	뺴	뺴	뺴	뺴	뺴	뺴

뺴	뺴	뺴	뺴	뺴	뺴	뺴	뺴	뺴	뺴

뺨	뺨	뺨	뺨	뺨	뺨	뺨	뺨	뺨	뺨

뿌	뿌	뿌	뿌	뿌	뿌	뿌	뿌	뿌
쀄	쀄	쀄	쀄	쀄	쀄	쀄	쀄	쀄
뾰	뾰	뾰	뾰	뾰	뾰	뾰	뾰	뾰
뿌	뿌	뿌	뿌	뿌	뿌	뿌	뿌	뿌
쀼	쀼	쀼	쀼	쀼	쀼	쀼	쀼	쀼

쁘	쁘	쁘	쁘	쁘	쁘	쁘	쁘	쁘	쁘

| 쁴 | 쁴 | 쁴 | 쁴 | 쁴 | 쁴 | 쁴 | 쁴 | 쁴 | 쁴 |

| 싸 | 싸 | 싸 | 싸 | 싸 | 싸 | 싸 | 싸 | 싸 | 싸 |

| 쌔 | 쌔 | 쌔 | 쌔 | 쌔 | 쌔 | 쌔 | 쌔 | 쌔 | 쌔 |

| 써 | 써 | 써 | 써 | 써 | 써 | 써 | 써 | 써 | 써 |

쎄	쎄	쎄	쎄	쎄	쎄	쎄	쎄	쎄	쎄
쑤	쑤	쑤	쑤	쑤	쑤	쑤	쑤	쑤	쑤
쏴	쏴	쏴	쏴	쏴	쏴	쏴	쏴	쏴	쏴
쐐	쐐	쐐	쐐	쐐	쐐	쐐	쐐	쐐	쐐
쇠	쇠	쇠	쇠	쇠	쇠	쇠	쇠	쇠	쇠

| 숖 | 숖 | 숖 | 숖 | 숖 | 숖 | 숖 | 숖 | 숖 | 숖 |

| 쑤 | 쑤 | 쑤 | 쑤 | 쑤 | 쑤 | 쑤 | 쑤 | 쑤 | 쑤 |

| 쒀 | 쒀 | 쒀 | 쒀 | 쒀 | 쒀 | 쒀 | 쒀 | 쒀 |

| 쒜 | 쒜 | 쒜 | 쒜 | 쒜 | 쒜 | 쒜 | 쒜 | 쒜 |

| 쉬 | 쉬 | 쉬 | 쉬 | 쉬 | 쉬 | 쉬 | 쉬 | 쉬 |

쓰 쓰 쓰 쓰 쓰 쓰 쓰 쓰 쓰 쓰

씌 씌 씌 씌 씌 씌 씌 씌 씌 씌

씨 씨 씨 씨 씨 씨 씨 씨 씨 씨

짜 짜 짜 짜 짜 짜 짜 짜 짜 짜

째 째 째 째 째 째 째 째 째 째

쨔	쨔	쨔	쨔	쨔	쨔	쨔	쨔	쨔	쨔
쩌	쩌	쩌	쩌	쩌	쩌	쩌	쩌	쩌	쩌
쩨	쩨	쩨	쩨	쩨	쩨	쩨	쩨	쩨	쩨
쪄	쪄	쪄	쪄	쪄	쪄	쪄	쪄	쪄	쪄
째	째	째	째	째	째	째	째	째	째

쫀	쫀	쫀	쫀	쫀	쫀	쫀	쫀	쫀	쫀
쫘	쫘	쫘	쫘	쫘	쫘	쫘	쫘	쫘	
쫴	쫴	쫴	쫴	쫴	쫴	쫴	쫴	쫴	
쬐	쬐	쬐	쬐	쬐	쬐	쬐	쬐	쬐	
쭈	쭈	쭈	쭈	쭈	쭈	쭈	쭈	쭈	

쮜	쮜	쮜	쮜	쮜	쮜	쮜	쮜	쮜	쮜
쮜	쮜	쮜	쮜	쮜	쮜	쮜	쮜	쮜	쮜
쮸	쮸	쮸	쮸	쮸	쮸	쮸	쮸	쮸	쮸
쯔	쯔	쯔	쯔	쯔	쯔	쯔	쯔	쯔	쯔
찌	찌	찌	찌	찌	찌	찌	찌	찌	찌

낚　낚　낚　낚　낚　낚　낚　낚　낚　낚

값　값　값　값　값　값　값　값　값　값

넋　넋　넋　넋　넋　넋　넋　넋　넋　넋

앉　앉　앉　앉　앉　앉　앉　앉　앉　앉

많　많　많　많　많　많　많　많　많　많

잎	잎	잎	잎	잎	잎	잎	잎	잎	잎
옴	옴	옴	옴	옴	옴	옴	옴	옴	옴
엻	엻	엻	엻	엻	엻	엻	엻	엻	엻
짶	짶	짶	짶	짶	짶	짶	짶	짶	짶
읖	읖	읖	읖	읖	읖	읖	읖	읖	읖

할 E	할 E	할 E	할 E	할 E	할 E	할 E	할 E	할 E	할 E
훑 E	훑 E	훑 E	훑 E	훑 E	훑 E	훑 E	훑 E	훑 E	
끎	끎	끎	끎	끎	끎	끎	끎	끎	
앉	앉	앉	앉	앉	앉	앉	앉	앉	
값	값	값	값	값	값	값	값	값	

가 가 가 가 가 가 가 가 가 가

나 나 나 나 나 나 나 나 나 나

다 다 다 다 다 다 다 다 다 다

라 라 라 라 라 라 라 라 라 라

마 마 마 마 마 마 마 마 마 마

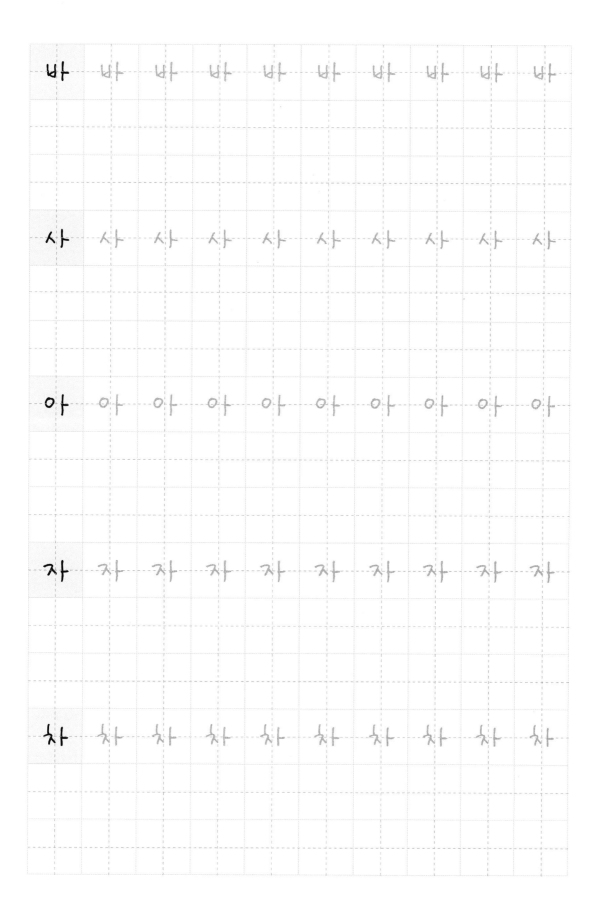

| 카 | 카 | 카 | 카 | 카 | 카 | 카 | 카 | 카 | 카 |

| 타 | 타 | 타 | 타 | 타 | 타 | 타 | 타 | 타 | 타 |

| 파 | 파 | 파 | 파 | 파 | 파 | 파 | 파 | 파 | 파 |

| 하 | 하 | 하 | 하 | 하 | 하 | 하 | 하 | 하 | 하 |

가 나 다 라 마 바 사 아 자 차 카 타 파 하

가 가 가 가 가 가 가 가 가 가

냐 냐 냐 냐 냐 냐 냐 냐 냐 냐

댜 댜 댜 댜 댜 댜 댜 댜 댜 댜

랴 랴 랴 랴 랴 랴 랴 랴 랴 랴

먀 먀 먀 먀 먀 먀 먀 먀 먀 먀

뱌	뱌	뱌	뱌	뱌	뱌	뱌	뱌	뱌	뱌
샤	샤	샤	샤	샤	샤	샤	샤	샤	샤
야	야	야	야	야	야	야	야	야	야
쟈	쟈	쟈	쟈	쟈	쟈	쟈	쟈	쟈	쟈
챠	챠	챠	챠	챠	챠	챠	챠	챠	챠

캬 캬 캬 캬 캬 캬 캬 캬 캬 캬

탸 탸 탸 탸 탸 탸 탸 탸 탸 탸

퍄 퍄 퍄 퍄 퍄 퍄 퍄 퍄 퍄 퍄

햐 햐 햐 햐 햐 햐 햐 햐 햐 햐

가 냐 댜 랴 먀 뱌 샤 야 쟈 챠 캬 탸 퍄 햐

거	거	거	거	거	거	거	거	거	거
너	너	너	너	너	너	너	너	너	너
더	더	더	더	더	더	더	더	더	더
러	러	러	러	러	러	러	러	러	러
머	머	머	머	머	머	머	머	머	머

버	버	버	버	버	버	버	버	버	버

서	서	서	서	서	서	서	서	서	서

어	어	어	어	어	어	어	어	어	어

저	저	저	저	저	저	저	저	저	저

처	처	처	처	처	처	처	처	처	처

거	거	거	거	거	거	거	거	거	거

터	터	터	터	터	터	터	터	터	터

퍼	퍼	퍼	퍼	퍼	퍼	퍼	퍼	퍼	퍼

허	허	허	허	허	허	허	허	허	허

거 너 더 러 머 버 서 어 저 처 커 터 퍼 허

겨 겨 겨 겨 겨 겨 겨 겨 겨 겨

녀 녀 녀 녀 녀 녀 녀 녀 녀 녀

뎌 뎌 뎌 뎌 뎌 뎌 뎌 뎌 뎌 뎌

려 려 려 려 려 려 려 려 려 려

며 며 며 며 며 며 며 며 며 며

뼈	뼈	뼈	뼈	뼈	뼈	뼈	뼈	뼈	뼈
셔	셔	셔	셔	셔	셔	셔	셔	셔	셔
여	여	여	여	여	여	여	여	여	여
져	져	져	져	져	져	져	져	져	져
쳐	쳐	쳐	쳐	쳐	쳐	쳐	쳐	쳐	쳐

겨	겨	겨	겨	겨	겨	겨	겨	겨	겨

텨	텨	텨	텨	텨	텨	텨	텨	텨	텨

퍼	퍼	퍼	퍼	퍼	퍼	퍼	퍼	퍼	퍼

혀	혀	혀	혀	혀	혀	혀	혀	혀	혀

겨 녀 뎌 려 며 벼 셔 여 져 쳐 켜 텨 퍼 혀

ユ ユ ユ ユ ユ ユ ユ ユ ユ ユ

ㄴ ㄴ ㄴ ㄴ ㄴ ㄴ ㄴ ㄴ ㄴ ㄴ

ㄷ ㄷ ㄷ ㄷ ㄷ ㄷ ㄷ ㄷ ㄷ ㄷ

ㄹ ㄹ ㄹ ㄹ ㄹ ㄹ ㄹ ㄹ ㄹ ㄹ

ㅁ ㅁ ㅁ ㅁ ㅁ ㅁ ㅁ ㅁ ㅁ ㅁ

교

뇨

됴

뮤

묘

49

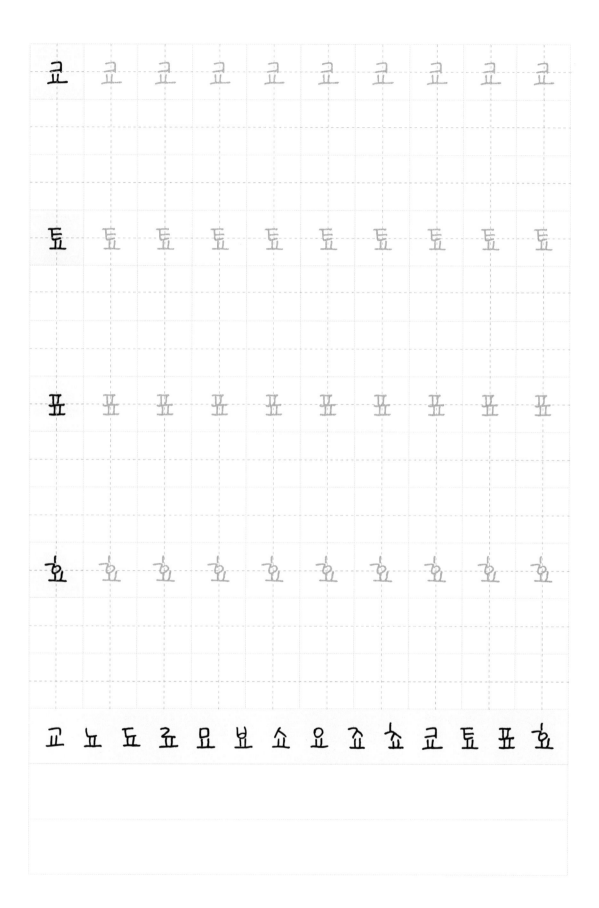

교 뇨 됴 죠 묘 뵤 쇼 요 죠 쵸 쿄 툐 표 효

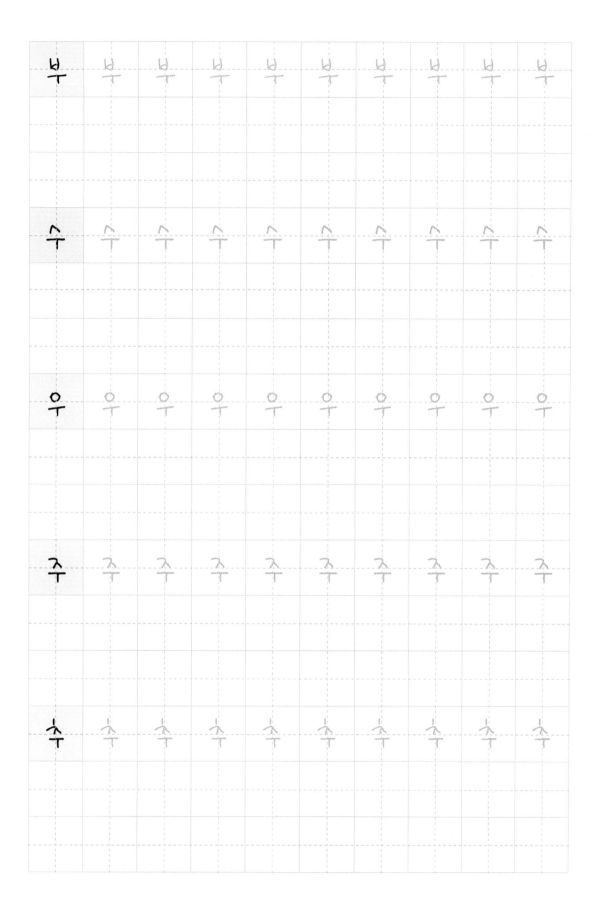

쿠 쿠 쿠 쿠 쿠 쿠 쿠 쿠 쿠 쿠

투 투 투 투 투 투 투 투 투 투

푸 푸 푸 푸 푸 푸 푸 푸 푸 푸

후 후 후 후 후 후 후 후 후 후

구 누 두 루 무 부 수 우 주 추 쿠 투 푸 후

| 규 | 규 | 규 | 규 | 규 | 규 | 규 | 규 | 규 | 규 |

| 뉴 | 뉴 | 뉴 | 뉴 | 뉴 | 뉴 | 뉴 | 뉴 | 뉴 | 뉴 |

| 듀 | 듀 | 듀 | 듀 | 듀 | 듀 | 듀 | 듀 | 듀 | 듀 |

| 류 | 류 | 류 | 류 | 류 | 류 | 류 | 류 | 류 | 류 |

| 뮤 | 뮤 | 뮤 | 뮤 | 뮤 | 뮤 | 뮤 | 뮤 | 뮤 | 뮤 |

뷰 | 뷰 | 뷰 | 뷰 | 뷰 | 뷰 | 뷰 | 뷰 | 뷰

슈 | 슈 | 슈 | 슈 | 슈 | 슈 | 슈 | 슈 | 슈

유 | 유 | 유 | 유 | 유 | 유 | 유 | 유 | 유

쥬 | 쥬 | 쥬 | 쥬 | 쥬 | 쥬 | 쥬 | 쥬 | 쥬

츄 | 츄 | 츄 | 츄 | 츄 | 츄 | 츄 | 츄 | 츄

| 규 | 규 | 규 | 규 | 규 | 규 | 규 | 규 | 규 | 규 |

| 튜 | 튜 | 튜 | 튜 | 튜 | 튜 | 튜 | 튜 | 튜 | 튜 |

| 퓨 | 퓨 | 퓨 | 퓨 | 퓨 | 퓨 | 퓨 | 퓨 | 퓨 | 퓨 |

| 휴 | 휴 | 휴 | 휴 | 휴 | 휴 | 휴 | 휴 | 휴 | 휴 |

규 뉴 듀 류 뮤 뷰 슈 유 쥬 슈 큐 튜 퓨 휴

57

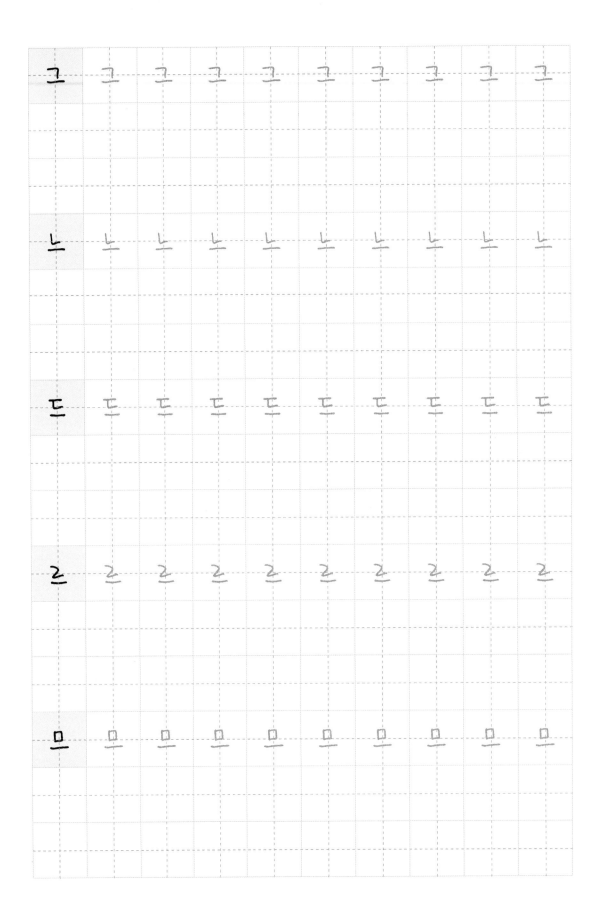

ㄱ ㄱ ㄱ ㄱ ㄱ ㄱ ㄱ ㄱ ㄱ ㄱ

ㄴ ㄴ ㄴ ㄴ ㄴ ㄴ ㄴ ㄴ ㄴ ㄴ

ㄷ ㄷ ㄷ ㄷ ㄷ ㄷ ㄷ ㄷ ㄷ ㄷ

ㄹ ㄹ ㄹ ㄹ ㄹ ㄹ ㄹ ㄹ ㄹ ㄹ

ㅁ ㅁ ㅁ ㅁ ㅁ ㅁ ㅁ ㅁ ㅁ ㅁ

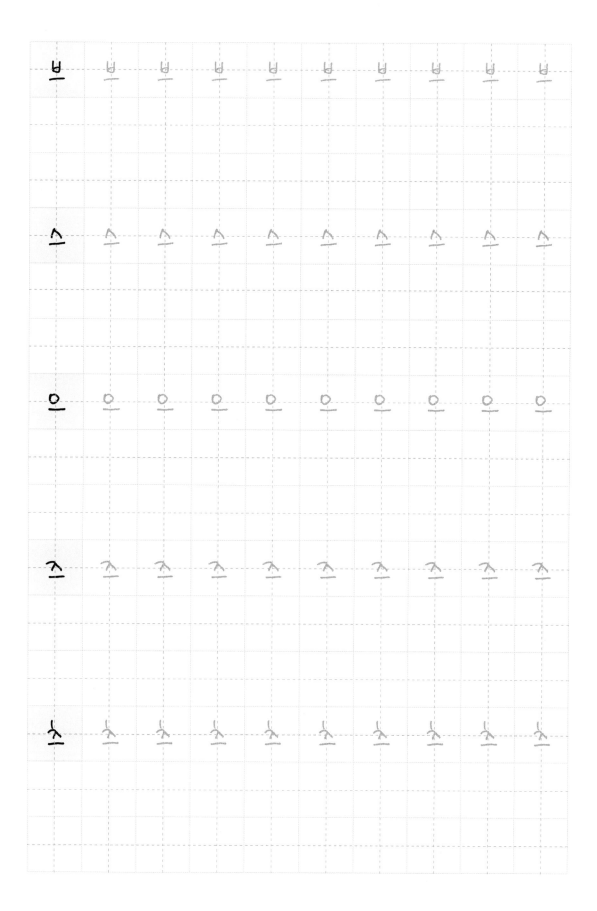

ㄹ ㄹ ㄹ ㄹ ㄹ ㄹ ㄹ ㄹ ㄹ ㄹ

ㅌ ㅌ ㅌ ㅌ ㅌ ㅌ ㅌ ㅌ ㅌ ㅌ

ㅍ ㅍ ㅍ ㅍ ㅍ ㅍ ㅍ ㅍ ㅍ ㅍ

ㅎ ㅎ ㅎ ㅎ ㅎ ㅎ ㅎ ㅎ ㅎ ㅎ

ㄱ ㄴ ㄷ ㄹ ㅁ ㅂ ㅅ ㅇ ㅈ ㅊ ㅋ ㅌ ㅍ ㅎ

기	기	기	기	기	기	기	기	기	기
니	니	니	니	니	니	니	니	니	니
디	디	디	디	디	디	디	디	디	디
리	리	리	리	리	리	리	리	리	리
미	미	미	미	미	미	미	미	미	미

비	비	비	비	비	비	비	비	비	비
시	시	시	시	시	시	시	시	시	시
이	이	이	이	이	이	이	이	이	이
지	지	지	지	지	지	지	지	지	지
치	치	치	치	치	치	치	치	치	치

| 키 | 키 | 키 | 키 | 키 | 키 | 키 | 키 | 키 | 키 |

| 티 | 티 | 티 | 티 | 티 | 티 | 티 | 티 | 티 | 티 |

| 피 | 피 | 피 | 피 | 피 | 피 | 피 | 피 | 피 | 피 |

| 히 | 히 | 히 | 히 | 히 | 히 | 히 | 히 | 히 | 히 |

기 니 디 리 미 비 시 이 지 치 키 티 피 히

개	개	개	개	개	개	개	개	개	개
내	내	내	내	내	내	내	내	내	내
대	대	대	대	대	대	대	대	대	대
래	래	래	래	래	래	래	래	래	
매	매	매	매	매	매	매	매	매	

배	배	배	배	배	배	배	배	배	배
새	새	새	새	새	새	새	새	새	새
애	애	애	애	애	애	애	애	애	애
재	재	재	재	재	재	재	재	재	재
채	채	채	채	채	채	채	채	채	채

캐	캐	캐	캐	캐	캐	캐	캐	캐	캐
태	태	태	태	태	태	태	태	태	태
패	패	패	패	패	패	패	패	패	패
해	해	해	해	해	해	해	해	해	해

개 내 대 래 매 배 새 애 재 채 캐 태 패 해

개	개	개	개	개	개	개	개	개
새	새	새	새	새	새	새	새	새
애	애	애	애	애	애	애	애	애
재	재	재	재	재	재	재	재	재

개 새 애 재　　개 새 애 재　　개 새 애 재

계	계	계	계	계	계	계	계	계	계
네	네	네	네	네	네	네	네	네	네
데	데	데	데	데	데	데	데	데	데
레	레	레	레	레	레	레	레	레	레
메	메	메	메	메	메	메	메	메	메

| 뻬 | 뻬 | 뻬 | 뻬 | 뻬 | 뻬 | 뻬 | 뻬 | 뻬 | 뻬 |

| 세 | 세 | 세 | 세 | 세 | 세 | 세 | 세 | 세 | 세 |

| 예 | 예 | 예 | 예 | 예 | 예 | 예 | 예 | 예 | 예 |

| 제 | 제 | 제 | 제 | 제 | 제 | 제 | 제 | 제 | 제 |

| 체 | 체 | 체 | 체 | 체 | 체 | 체 | 체 | 체 | 체 |

계	계	계	계	계	계	계	계	계	계

테	테	테	테	테	테	테	테	테

페	페	페	페	페	페	페	페	페	페

헤	헤	헤	헤	헤	헤	헤	헤	헤	헤

게 네 데 게 메 베 세 에 제 체 케 테 페 헤

계 계 계 계 계 계 계 계 계 계

녜 녜 녜 녜 녜 녜 녜 녜 녜 녜

뎨 뎨 뎨 뎨 뎨 뎨 뎨 뎨 뎨 뎨

곙 곙 곙 곙 곙 곙 곙 곙 곙 곙

몌 몌 몌 몌 몌 몌 몌 몌 몌 몌

볘	볘	볘	볘	볘	볘	볘	볘	볘	볘

셰	셰	셰	셰	셰	셰	셰	셰	셰	셰

예	예	예	예	예	예	예	예	예	예

졔	졔	졔	졔	졔	졔	졔	졔	졔	졔

쳬	쳬	쳬	쳬	쳬	쳬	쳬	쳬	쳬	쳬

졔	졔	졔	졔	졔	졔	졔	졔	졔	졔

톄	톄	톄	톄	톄	톄	톄	톄	톄	톄

폐	폐	폐	폐	폐	폐	폐	폐	폐	폐

혜	혜	혜	혜	혜	혜	혜	혜	혜	혜

계 녜 뎨 곔 몌 볘 셰 예 졔 쳬 켸 톄 폐 혜

과 과 과 과 과 과 과 과 과 과

놔 놔 놔 놔 놔 놔 놔 놔 놔 놔

돠 돠 돠 돠 돠 돠 돠 돠 돠 돠

롸 롸 롸 롸 롸 롸 롸 롸 롸 롸

뫄 뫄 뫄 뫄 뫄 뫄 뫄 뫄 뫄 뫄

봐 봐 봐 봐 봐 봐 봐 봐 봐 봐

쇠 쇠 쇠 쇠 쇠 쇠 쇠 쇠 쇠 쇠

와 와 와 와 와 와 와 와 와 와

좌 좌 좌 좌 좌 좌 좌 좌 좌 좌

촤 촤 촤 촤 촤 촤 촤 촤 촤 촤

롸	롸	롸	롸	롸	롸	롸	롸	롸	롸

톼	톼	톼	톼	톼	톼	톼	톼	톼	톼

퐈	퐈	퐈	퐈	퐈	퐈	퐈	퐈	퐈	퐈

화	화	화	화	화	화	화	화	화	화

과 놔 돠 롸 뫄 봐 솨 와 좌 촤 롸 톼 퐈 화

과	과	과	과	과	과	과	과	과	과
돼	돼	돼	돼	돼	돼	돼	돼	돼	돼
봬	봬	봬	봬	봬	봬	봬	봬	봬	봬
쇄	쇄	쇄	쇄	쇄	쇄	쇄	쇄	쇄	쇄
왜	왜	왜	왜	왜	왜	왜	왜	왜	왜

| 좨 | 좨 | 좨 | 좨 | 좨 | 좨 | 좨 | 좨 | 좨 | 좨 |

| 쾌 | 쾌 | 쾌 | 쾌 | 쾌 | 쾌 | 쾌 | 쾌 | 쾌 | 쾌 |

| 퇘 | 퇘 | 퇘 | 퇘 | 퇘 | 퇘 | 퇘 | 퇘 | 퇘 | 퇘 |

| 홰 | 홰 | 홰 | 홰 | 홰 | 홰 | 홰 | 홰 | 홰 | 홰 |

괘 돼 뱨 쇄 왜 좨 쾌 퇘 홰

괴	괴	괴	괴	괴	괴	괴	괴	괴	괴
뇌	뇌	뇌	뇌	뇌	뇌	뇌	뇌	뇌	뇌
되	되	되	되	되	되	되	되	되	되
쇠	쇠	쇠	쇠	쇠	쇠	쇠	쇠	쇠	쇠
외	외	외	외	외	외	외	외	외	외

뵈	뵈	뵈	뵈	뵈	뵈	뵈	뵈	뵈	뵈
쇠	쇠	쇠	쇠	쇠	쇠	쇠	쇠	쇠	쇠
외	외	외	외	외	외	외	외	외	외
죄	죄	죄	죄	죄	죄	죄	죄	죄	죄
최	최	최	최	최	최	최	최	최	최

괴	괴	괴	괴	괴	괴	괴	괴	괴	괴

퇴	퇴	퇴	퇴	퇴	퇴	퇴	퇴	퇴	퇴

푀	푀	푀	푀	푀	푀	푀	푀	푀	푀

회	회	회	회	회	회	회	회	회	회

고| 뇌 되 죄 뫼 뵈 쇠 외 죄 쇠 괴 퇴 푀 회

궈	궈	궈	궈	궈	궈	궈	궈	궈	궈

눠	눠	눠	눠	눠	눠	눠	눠	눠	눠

둬	둬	둬	둬	둬	둬	둬	둬	둬	둬

뤄	뤄	뤄	뤄	뤄	뤄	뤄	뤄	뤄	뤄

뭐	뭐	뭐	뭐	뭐	뭐	뭐	뭐	뭐	뭐

뷔	뷔	뷔	뷔	뷔	뷔	뷔	뷔	뷔	뷔
쉬	쉬	쉬	쉬	쉬	쉬	쉬	쉬	쉬	쉬
워	워	워	워	워	워	워	워	워	워
줘	줘	줘	줘	줘	줘	줘	줘	줘	줘
쉬	쉬	쉬	쉬	쉬	쉬	쉬	쉬	쉬	쉬

쿼	쿼	쿼	쿼	쿼	쿼	쿼	쿼	쿼	쿼
퉈	퉈	퉈	퉈	퉈	퉈	퉈	퉈	퉈	퉈
풔	풔	풔	풔	풔	풔	풔	풔	풔	풔
훠	훠	훠	훠	훠	훠	훠	훠	훠	훠

궈 눠 둬 뤄 뭐 붜 숴 워 줘 춰 쿼 퉈 풔 훠

| 궤 | 궤 | 궤 | 궤 | 궤 | 궤 | 궤 | 궤 | 궤 | 궤 |

| 눼 | 눼 | 눼 | 눼 | 눼 | 눼 | 눼 | 눼 | 눼 | 눼 |

| 뒈 | 뒈 | 뒈 | 뒈 | 뒈 | 뒈 | 뒈 | 뒈 | 뒈 | 뒈 |

| 뤠 | 뤠 | 뤠 | 뤠 | 뤠 | 뤠 | 뤠 | 뤠 | 뤠 | 뤠 |

| 뭬 | 뭬 | 뭬 | 뭬 | 뭬 | 뭬 | 뭬 | 뭬 | 뭬 | 뭬 |

붸	붸	붸	붸	붸	붸	붸	붸	붸	붸
쉐	쉐	쉐	쉐	쉐	쉐	쉐	쉐	쉐	쉐
워	워	워	워	워	워	워	워	워	워
줴	줴	줴	줴	줴	줴	줴	줴	줴	줴
쉐	쉐	쉐	쉐	쉐	쉐	쉐	쉐	쉐	쉐

궤 | 궤 궤 궤 궤 궤 궤 궤 궤 궤

퉤 | 퉤 퉤 퉤 퉤 퉤 퉤 퉤 퉤 퉤

풰 | 풰 풰 풰 풰 풰 풰 풰 풰 풰

훼 | 훼 훼 훼 훼 훼 훼 훼 훼 훼

궤 눼 뒈 뤠 뭬 붸 쉐 웨 줴 쉐 궤 퉤 풰 훼

귀	귀	귀	귀	귀	귀	귀	귀	귀	귀
뉘	뉘	뉘	뉘	뉘	뉘	뉘	뉘	뉘	뉘
뒤	뒤	뒤	뒤	뒤	뒤	뒤	뒤	뒤	뒤
쥐	쥐	쥐	쥐	쥐	쥐	쥐	쥐	쥐	쥐
뭐	뭐	뭐	뭐	뭐	뭐	뭐	뭐	뭐	뭐

뷰	뷰	뷰	뷰	뷰	뷰	뷰	뷰	뷰	뷰
쉬	쉬	쉬	쉬	쉬	쉬	쉬	쉬	쉬	쉬
위	위	위	위	위	위	위	위	위	위
쥐	쥐	쥐	쥐	쥐	쥐	쥐	쥐	쥐	쥐
취	취	취	취	취	취	취	취	취	취

귀	귀	귀	귀	귀	귀	귀	귀	귀	귀
튀	튀	튀	튀	튀	튀	튀	튀	튀	튀
퓌	퓌	퓌	퓌	퓌	퓌	퓌	퓌	퓌	퓌
휘	휘	휘	휘	휘	휘	휘	휘	휘	휘

귀 뉘 뒤 뤄 뮈 뷔 쉬 위 쥐 쉬 퀴 튀 퓌 휘

귀	귀	귀	귀	귀	귀	귀	귀	귀	귀

늬	늬	늬	늬	늬	늬	늬	늬	늬	늬

딕	딕	딕	딕	딕	딕	딕	딕	딕

의	의	의	의	의	의	의	의	의

희	희	희	희	희	희	희	희	희	희

각	각	각	각	각	각	각	각	각	각

감	감	감	감	감	감	감	감	감	감

갑	갑	갑	갑	갑	갑	갑	갑	갑	갑

같	같	같	같	같	같	같	같	같	같

값	값	값	값	값	값	값	값	값	값

| 갤 | 갤 | 갤 | 갤 | 갤 | 갤 | 갤 | 갤 | 갤 | 갤 |

| 갱 | 갱 | 갱 | 갱 | 갱 | 갱 | 갱 | 갱 | 갱 | 갱 |

| 겟 | 겟 | 겟 | 겟 | 겟 | 겟 | 겟 | 겟 | 겟 | 겟 |

| 견 | 견 | 견 | 견 | 견 | 견 | 견 | 견 | 견 | 견 |

| 곡 | 곡 | 곡 | 곡 | 곡 | 곡 | 곡 | 곡 | 곡 | 곡 |

곤 | 곤 곤 곤 곤 곤 곤 곤 곤 곤

곧 | 곧 곧 곧 곧 곧 곧 곧 곧 곧

골 | 골 골 골 골 골 골 골 골 골

곰 | 곰 곰 곰 곰 곰 곰 곰 곰 곰

곱 | 곱 곱 곱 곱 곱 곱 곱 곱 곱

곳 곳 곳 곳 곳 곳 곳 곳 곳 곳

공 공 공 공 공 공 공 공 공 공

국 국 국 국 국 국 국 국 국 국

굴 굴 굴 굴 굴 굴 굴 굴 굴 굴

굼 굼 굼 굼 굼 굼 굼 굼 굼 굼

굽	굽	굽	굽	굽	굽	굽	굽	굽	굽
굿	굿	굿	굿	굿	굿	굿	굿	굿	굿
궁	궁	궁	궁	궁	궁	궁	궁	궁	궁
군	군	군	군	군	군	군	군	군	군
낙	낙	낙	낙	낙	낙	낙	낙	낙	낙

날

낧 낧 낧 낧 낧 낧 낧 낧 낧

납 납 납 납 납 납 납 납 납

낫 낫 낫 낫 낫 낫 낫 낫 낫

낭 낭 낭 낭 낭 낭 낭 낭 낭

넌 넌 넌 넌 넌 넌 넌 넌 넌

넘	넙	넙	넙	넙	넙	넙	넙	넙	넙

눅	눅	눅	눅	눅	눅	눅	눅	눅	눅

눌	눌	눌	눌	눌	눌	눌	눌	눌	눌

눋	눋	눋	눋	눋	눋	눋	눋	눋	눋

눔	눔	눔	눔	눔	눔	눔	눔	눔	눔

납 닙 닙 닙 닙 닙 닙 닙 닙 닙

놋 놋 놋 놋 놋 놋 놋 놋 놋 놋

농 농 농 농 농 농 농 농 농 농

눍 눍 눍 눍 눍 눍 눍 눍 눍 눍

눈 눈 눈 눈 눈 눈 눈 눈 눈 눈

늘	늘	늘	늘	늘	늘	늘	늘	늘	늘
늠	늠	늠	늠	늠	늠	늠	늠	늠	늠
늡	늡	늡	늡	늡	늡	늡	늡	늡	늡
늣	늣	늣	늣	늣	늣	늣	늣	늣	늣
늉	늉	늉	늉	늉	늉	늉	늉	늉	늉

닥 닥 닥 닥 닥 닥 닥 닥 닥 닥

단 단 단 단 단 단 단 단 단 단

달 달 달 달 달 달 달 달 달 달

담 담 담 담 담 담 담 담 담 담

당 당 당 당 당 당 당 당 당 당

댐	댐	댐	댐	댐	댐	댐	댐	댐	댐
둥	둥	둥	둥	둥	둥	둥	둥	둥	둥
튼	튼	튼	튼	튼	튼	튼	튼	튼	튼
둘	둘	둘	둘	둘	둘	둘	둘	둘	둘
돔	돔	돔	돔	돔	돔	돔	돔	돔	돔

돕 돕 돕 돕 돕 돕 돕 돕 돕 돕

돗 돗 돗 돗 돗 돗 돗 돗 돗 돗

동 동 동 동 동 동 동 동 동 동

둑 둑 둑 둑 둑 둑 둑 둑 둑 둑

둔 둔 둔 둔 둔 둔 둔 둔 둔 둔

둘	둘	둘	둘	둘	둘	둘	둘	둘	둘
둠	둠	둠	둠	둠	둠	둠	둠	둠	둠
둡	둡	둡	둡	둡	둡	둡	둡	둡	둡
둣	둣	둣	둣	둣	둣	둣	둣	둣	둣
뒵	뒵	뒵	뒵	뒵	뒵	뒵	뒵	뒵	뒵

| 락 | 락 | 락 | 락 | 락 | 락 | 락 | 락 | 락 | 락 |

| 란 | 란 | 란 | 란 | 란 | 란 | 란 | 란 | 란 | 란 |

| 랄 | 랄 | 랄 | 랄 | 랄 | 랄 | 랄 | 랄 | 랄 | 랄 |

| 랩 | 랩 | 랩 | 랩 | 랩 | 랩 | 랩 | 랩 | 랩 | 랩 |

| 렴 | 렴 | 렴 | 렴 | 렴 | 렴 | 렴 | 렴 | 렴 | 렴 |

령 령 령 령 령 령 령 령 령 령

력 력 력 력 력 력 력 력 력 력

독 독 독 독 독 독 독 독 독 독

존 존 존 존 존 존 존 존 존 존

돌 돌 돌 돌 돌 돌 돌 돌 돌 돌

좀 좀 좀 좀 좀 좀 좀 좀 좀 좀

좁 좁 좁 좁 좁 좁 좁 좁 좁 좁

좃 좃 좃 좃 좃 좃 좃 좃 좃 좃

죵 죵 죵 죵 죵 죵 죵 죵 죵 죵

죽 죽 죽 죽 죽 죽 죽 죽 죽 죽

룸 | 룸 룸 룸 룸 룸 룸 룸 룸 룸

룾 | 룾 룾 룾 룾 룾 룾 룾 룾 룾

륜 | 륜 륜 륜 륜 륜 륜 륜 륜 륜

륲 | 륲 륲 륲 륲 륲 륲 륲 륲 륲

륭 | 륭 륭 륭 륭 륭 륭 륭 륭 륭

막　막　막　막　막　막　막　막　막　막

맞　맞　맞　맞　맞　맞　맞　맞　맞　맞

맬　맬　맬　맬　맬　맬　맬　맬　맬　맬

멋　멋　멋　멋　멋　멋　멋　멋　멋　멋

면　면　면　면　면　면　면　면　면　면

망	망	망	망	망	망	망	망	망	망

목	목	목	목	목	목	목	목	목	목

몰	몰	몰	몰	몰	몰	몰	몰	몰	몰

옴	옴	옴	옴	옴	옴	옴	옴	옴	옴

못	못	못	못	못	못	못	못	못	못

옴

몬

뭇

몸

뭄

못	못	못	못	못	못	못	못	못	못
뭉	뭉	뭉	뭉	뭉	뭉	뭉	뭉	뭉	뭉
문	문	문	문	문	문	문	문	문	문
밤	밤	밤	밤	밤	밤	밤	밤	밤	밤
밥	밥	밥	밥	밥	밥	밥	밥	밥	밥

밭 밭 밭 밭 밭 밭 밭 밭 밭 밭

뱁 뱁 뱁 뱁 뱁 뱁 뱁 뱁 뱁 뱁

벗 벗 벗 벗 벗 벗 벗 벗 벗 벗

변 변 변 변 변 변 변 변 변 변

벙 벙 벙 벙 벙 벙 벙 벙 벙 벙

본	본	본	본	본	본	본	본	본	본
봅	봅	봅	봅	봅	봅	봅	봅	봅	봅
봄	봄	봄	봄	봄	봄	봄	봄	봄	봄
부	부	부	부	부	부	부	부	부	부
붑	붑	붑	붑	붑	붑	붑	붑	붑	붑

분	분	분	분	분	분	분	분	분	분
붇	붇	붇	붇	붇	붇	붇	붇	붇	붇
붓	붓	붓	붓	붓	붓	붓	붓	붓	붓
붕	붕	붕	붕	붕	붕	붕	붕	붕	붕
빛	빛	빛	빛	빛	빛	빛	빛	빛	빛

삭	삭	삭	삭	삭	삭	삭	삭	삭	삭
삿	삿	삿	삿	삿	삿	삿	삿	삿	삿
샐	샐	샐	샐	샐	샐	샐	샐	샐	샐
셍	셰	셰	셰	셰	셰	셰	셰	셰	셰
숙	숙	숙	숙	숙	숙	숙	숙	숙	숙

숳	숳	숳	숳	숳	숳	숳	숳	숳	숳
숩	숩	숩	숩	숩	숩	숩	숩	숩	숩
숭	숭	숭	숭	숭	숭	숭	숭	숭	숭
쉼	쉼	쉼	쉼	쉼	쉼	쉼	쉼	쉼	쉼
쉽	쉽	쉽	쉽	쉽	쉽	쉽	쉽	쉽	쉽

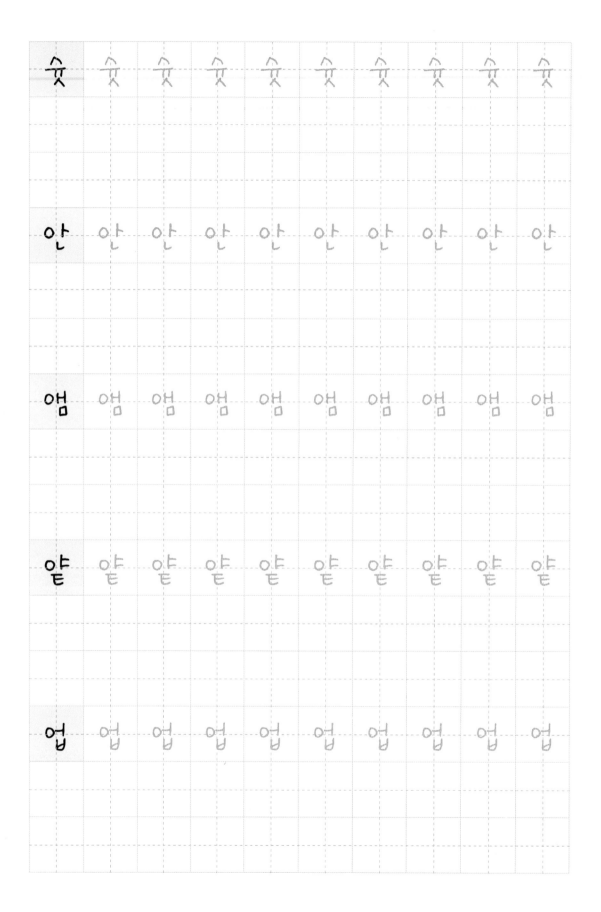

엘	엘	엘	엘	엘	엘	엘	엘	엘	엘
엿	엿	엿	엿	엿	엿	엿	엿	엿	엿
웅	웅	웅	웅	웅	웅	웅	웅	웅	웅
웅	웅	웅	웅	웅	웅	웅	웅	웅	웅
융	융	융	융	융	융	융	융	융	융

| 웃 | 웃 | 웃 | 웃 | 웃 | 웃 | 웃 | 웃 | 웃 | 웃 |

| 잣 | 잣 | 잣 | 잣 | 잣 | 잣 | 잣 | 잣 | 잣 | 잣 |

| 잠 | 잠 | 잠 | 잠 | 잠 | 잠 | 잠 | 잠 | 잠 | 잠 |

| 장 | 장 | 장 | 장 | 장 | 장 | 장 | 장 | 장 | 장 |

| 잽 | 잽 | 잽 | 잽 | 잽 | 잽 | 잽 | 잽 | 잽 | 잽 |

젤	젤	젤	젤	젤	젤	젤	젤	젤	젤
줄	줄	줄	줄	줄	줄	줄	줄	줄	줄
줅	줅	줅	줅	줅	줅	줅	줅	줅	줅
줌	줌	줌	줌	줌	줌	줌	줌	줌	줌
줍	줍	줍	줍	줍	줍	줍	줍	줍	줍

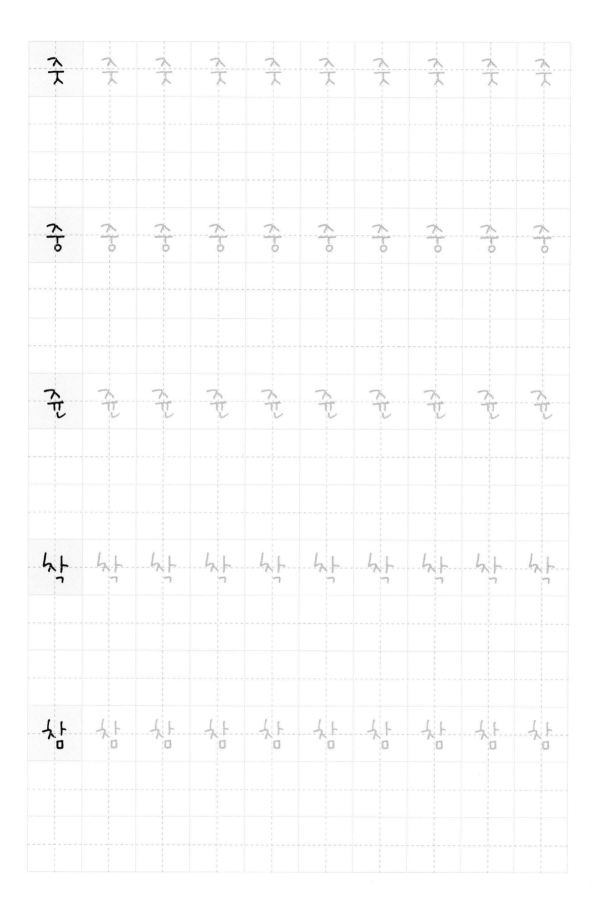

챙	챙	챙	챙	챙	챙	챙	챙	챙	챙
천	천	천	천	천	천	천	천	천	천
첩	첩	첩	첩	첩	첩	첩	첩	첩	첩
첫	첫	첫	첫	첫	첫	첫	첫	첫	첫
첼	첼	첼	첼	첼	첼	첼	첼	첼	첼

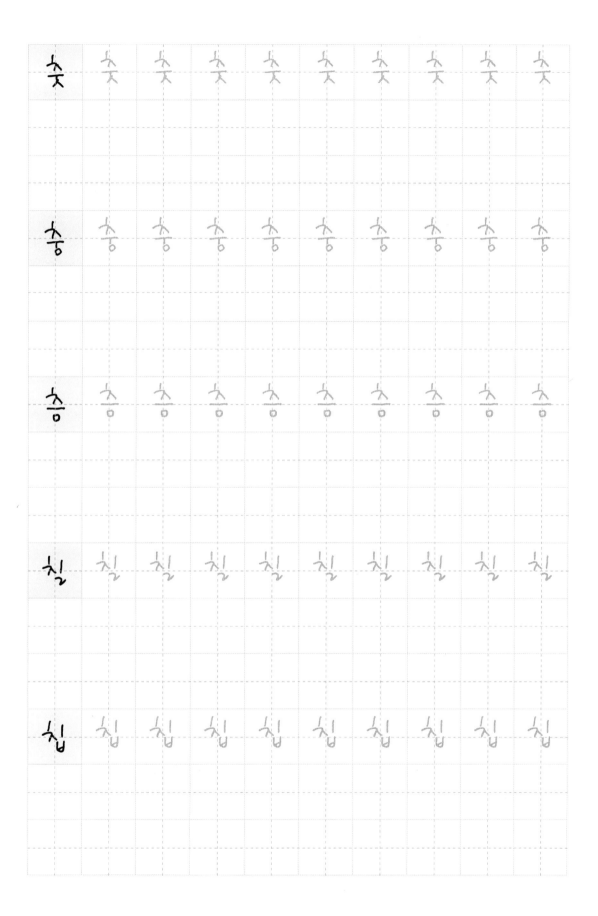

칵	칵	칵	칵	칵	칵	칵	칵	칵	칵
칼	칼	칼	칼	칼	칼	칼	칼	칼	칼
캇	캇	캇	캇	캇	캇	캇	캇	캇	캇
캡	캡	캡	캡	캡	캡	캡	캡	캡	캡
컨	컨	컨	컨	컨	컨	컨	컨	컨	컨

궐 궐 궐 궐 궐 궐 궐 궐 궐 궐

궬 궬 궬 궬 궬 궬 궬 궬 궬 궬

궴 궴 궴 궴 궴 궴 궴 궴 궴 궴

궹 궹 궹 궹 궹 궹 궹 궹 궹 궹

콕 콕 콕 콕 콕 콕 콕 콕 콕 콕

콘	콘	콘	콘	콘	콘	콘	콘	콘	콘
콜	콜	콜	콜	콜	콜	콜	콜	콜	콜
콥	콥	콥	콥	콥	콥	콥	콥	콥	콥
콩	콩	콩	콩	콩	콩	콩	콩	콩	콩
쿡	쿡	쿡	쿡	쿡	쿡	쿡	쿡	쿡	쿡

쿤	쿤	쿤	쿤	쿤	쿤	쿤	쿤	쿤	쿤
쿰	쿰	쿰	쿰	쿰	쿰	쿰	쿰	쿰	쿰
쿵	쿵	쿵	쿵	쿵	쿵	쿵	쿵	쿵	쿵
큼	큼	큼	큼	큼	큼	큼	큼	큼	큼
탁	탁	탁	탁	탁	탁	탁	탁	탁	탁

탐	탐	탐	탐	탐	탐	탐	탐	탐	탐
탓	탓	탓	탓	탓	탓	탓	탓	탓	탓
탕	탕	탕	탕	탕	탕	탕	탕	탕	탕
탤	탤	탤	탤	탤	탤	탤	탤	탤	탤
턴	턴	턴	턴	턴	턴	턴	턴	턴	턴

텁	텁	텁	텁	텁	텁	텁	텁	텁	텁
톡	톡	톡	톡	톡	톡	톡	톡	톡	톡
톤	톤	톤	톤	톤	톤	톤	톤	톤	톤
톨	톨	톨	톨	톨	톨	톨	톨	톨	톨
톰	톰	톰	톰	톰	톰	톰	톰	톰	톰

톱	톱	톱	톱	톱	톱	톱	톱	톱	톱
톳	톳	톳	톳	톳	톳	톳	톳	톳	톳
통	통	통	통	통	통	통	통	통	통
특	특	특	특	특	특	특	특	특	특
튼	튼	튼	튼	튼	튼	튼	튼	튼	튼

퉁	퉁	퉁	퉁	퉁	퉁	퉁	퉁	퉁	퉁
툿	툿	툿	툿	툿	툿	툿	툿	툿	툿
퉁	퉁	퉁	퉁	퉁	퉁	퉁	퉁	퉁	퉁
팡	팡	팡	팡	팡	팡	팡	팡	팡	팡
팝	팝	팝	팝	팝	팝	팝	팝	팝	팝

| 팽 | 팽 | 팽 | 팽 | 팽 | 팽 | 팽 | 팽 | 팽 | 팽 |

| 펏 | 펏 | 펏 | 펏 | 펏 | 펏 | 펏 | 펏 | 펏 | 펏 |

| 펠 | 펠 | 펠 | 펠 | 펠 | 펠 | 펠 | 펠 | 펠 | 펠 |

| 편 | 편 | 편 | 편 | 편 | 편 | 편 | 편 | 편 | 편 |

| 폭 | 폭 | 폭 | 폭 | 폭 | 폭 | 폭 | 폭 | 폭 | 폭 |

폴 폴 폴 폴 폴 폴 폴 폴 폴 폴

폾 폾 폾 폾 폾 폾 폾 폾 폾 폾

폼 폼 폼 폼 폼 폼 폼 폼 폼 폼

폽 폽 폽 폽 폽 폽 폽 폽 폽 폽

폿 폿 폿 폿 폿 폿 폿 폿 폿 폿

픙	픙	픙	픙	픙	픙	픙	픙	픙	픙
픅	픅	픅	픅	픅	픅	픅	픅	픅	픅
픈	픈	픈	픈	픈	픈	픈	픈	픈	픈
픝	픝	픝	픝	픝	픝	픝	픝	픝	픝
픒	픒	픒	픒	픒	픒	픒	픒	픒	픒

품	품	품	품	품	품	품	품	품	품
픕	픕	픕	픕	픕	픕	픕	픕	픕	픕
픗	픗	픗	픗	픗	픗	픗	픗	픗	픗
풍	풍	풍	풍	풍	풍	풍	풍	풍	풍
학	학	학	학	학	학	학	학	학	학

핫	핫	핫	핫	핫	핫	핫	핫	핫	핫
햅	햅	햅	햅	햅	햅	햅	햅	햅	햅
헐	헐	헐	헐	헐	헐	헐	헐	헐	헐
헛	헛	헛	헛	헛	헛	헛	헛	헛	헛
헴	헴	헴	헴	헴	헴	헴	헴	헴	헴

헌 헌 헌 헌 헌 헌 헌 헌 헌 헌

혈 혈 혈 혈 혈 혈 혈 혈 혈 혈

형 형 형 형 형 형 형 형 형 형

혹 혹 혹 혹 혹 혹 혹 혹 혹 혹

혼 혼 혼 혼 혼 혼 혼 혼 혼 혼

홀	홀	홀	홀	홀	홀	홀	홀	홀	홀
홉	홉	홉	홉	홉	홉	홉	홉	홉	홉
홍	홍	홍	홍	홍	홍	홍	홍	홍	홍
홑	홑	홑	홑	홑	홑	홑	홑	홑	홑
환	환	환	환	환	환	환	환	환	환

뇨	뇨	뇨	뇨	뇨	뇨	뇨	뇨	뇨	뇨
훈	훈	훈	훈	훈	훈	훈	훈	훈	훈
훓	훓	훓	훓	훓	훓	훓	훓	훓	훓
훛	훛	훛	훛	훛	훛	훛	훛	훛	훛
훠	훠	훠	훠	훠	훠	훠	훠	훠	훠

휨	휨	휨	휨	휨	휨	휨	휨	휨	휨
훔	훔	훔	훔	훔	훔	훔	훔	훔	훔
훙	훙	훙	훙	훙	훙	훙	훙	훙	훙
흠	흠	흠	흠	흠	흠	흠	흠	흠	흠
흰	흰	흰	흰	흰	흰	흰	흰	흰	흰